世界文学名著连环画收藏本

简 · 爱 ①

原　著：[英]夏洛蒂·勃朗特
改　编：冯　源
绘　画：焦成根　蒋啸镝　彭　镝

CNS · 9 湖南美术出版社

《简·爱》之一

简·爱一岁时父母双亡，被舅舅收养。哪知她舅舅不久也去世了，而舅妈里德又违背了对临终前丈夫的承诺，不但虐待甚至是折磨她，表哥也常常殴打她！生性倔强的简忍无可忍，奋起反抗，更是惹怒了舅妈，将她送进了很远的劳渥德女子学校。学校经理兼会计布洛克尔赫斯特独断专行，克扣经费，使得学生们常常生活在半饥半饱之中，营养不良，又没有充分的医疗条件，患病也得不到治疗，终于让斑疹伤寒在学校流行开来，许多姑娘们死在了学校里……

1．我叫简·爱。父亲是一个大工业城市的穷牧师。母亲出身贵族，她不顾家人的反对，与我父亲结了婚。

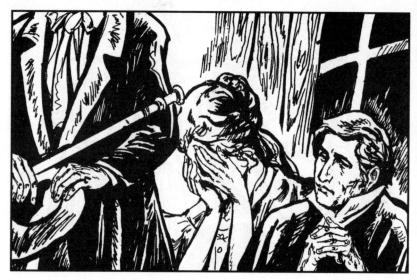

2．外祖父为此十分生气，与她断绝了一切关系，一个子儿也不给 我母亲。

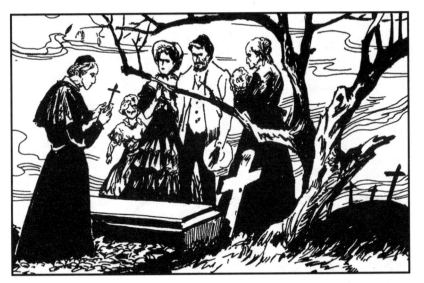

3．我父母结婚一年后，先后得了传染病，在不到一个月的时间里相继去世了。当时我才一岁。

4. 舅舅里德先生可怜我，把我这个父母双亡的孤儿带到盖兹海德收养起来。

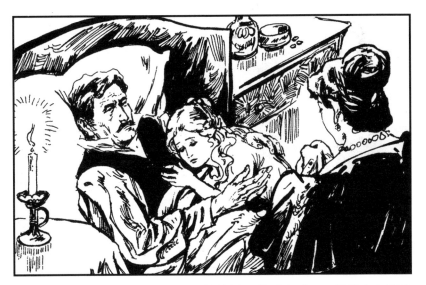

5．不幸的是，舅舅不久也死了。临终前，他要妻子——里德太太把我当做亲生女儿一样抚养成人。她答应了。

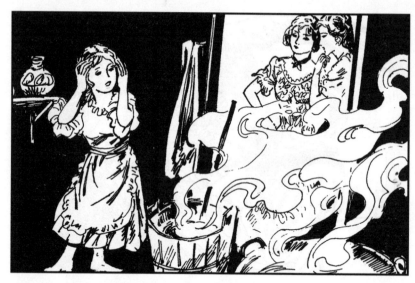

6. 但是，舅妈违背了自己的诺言。在她眼中，我只不过是一个碍手碍脚的外来人罢了。我得不到爱抚和温暖，在这里时时处处总感到低人一等。

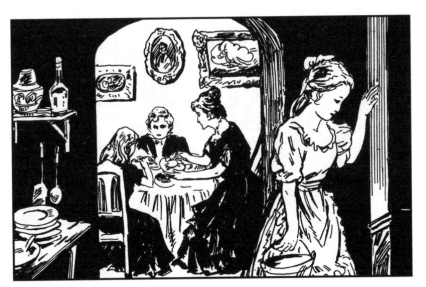

7. 舅妈有一儿两女。大表姐叫伊丽莎，小表姐叫乔奇安娜，表哥叫约翰。约翰是个14岁的学生，比我大4岁。说是"身体不好"，被舅妈接回来，要住一两个月。看他在餐桌上那狼吞虎咽的样子，哪会身体不好！

8. 这天下午，舅妈里德太太和她的儿女们在休息室围炉烤火聊天。我是不能和他们在一起的，便躲进休息室旁的早餐室里，从书架上挑了一本有很多图画的《英国禽鸟史》看。

9. 我爬上窗台，缩起脚，像土耳其人那样盘腿坐着，把波纹红呢窗帘几乎完全拉拢，我就加倍隐蔽起来，仿佛坐在神龛里似的。我完全沉浸在书中，什么也不怕，就怕别人来打扰。

10. 突然，传来约翰的叫声，门被撞开了，伊丽莎在门口探头一望，说："她在窗台上。"我赶紧跳下窗台，约翰走进屋里，在一张扶手椅上坐下，做了个手势，表示要我站到他面前去。

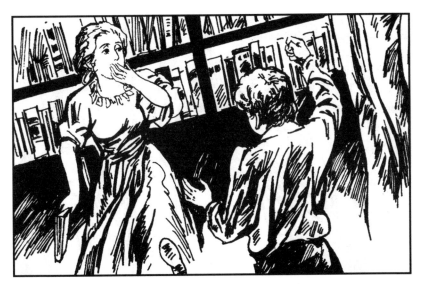

11. 我已经习惯于服从约翰，便来到他椅子跟前。他对我伸出舌头达三分钟之久。我知道他要动手打我了，便已做好了防备，当他突然使劲打我时，我打了个趔趄，从他椅子那里后退了两步。

12. 他夺过我手中的书说: "书是我的! 你没有权利拿书。你乱翻我的书架, 我要教训你! 站到门口去, 要离开镜子和窗户!" 我照着他的话做了, 却不明他的用意。

13. 突然，他站起，拿书朝我扔来。我惊叫一声往旁边一闪，书正好砸在我身上。我跌倒了，头撞在门上，磕破了，淌出血来，疼得厉害。

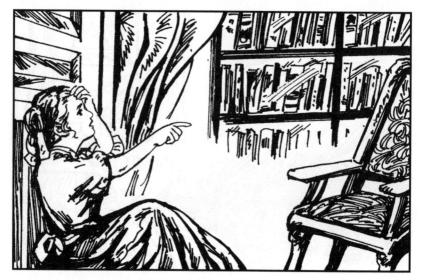

14. 愤怒压倒了恐惧，我忘了我的处境，说："你这男孩真是又恶毒又残酷！你像个杀人犯！你像个虐待奴隶的人！你像罗马的皇帝！"他嚷道："你敢对我说这样的话？我要……"

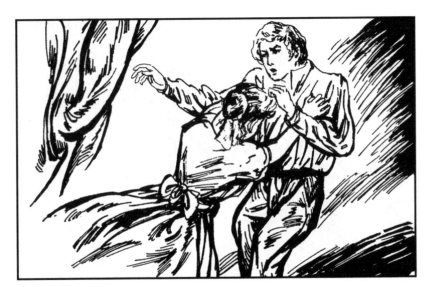

15. 他朝我扑了过来，抓住了我的头发，抓住我的肩膀。我觉得有血从我头上滴下，顺着脖子流下去，还觉着有剧烈的痛楚。我不顾死活了，发疯似的和他对打。我自己也不知道我的双手干了些什么。

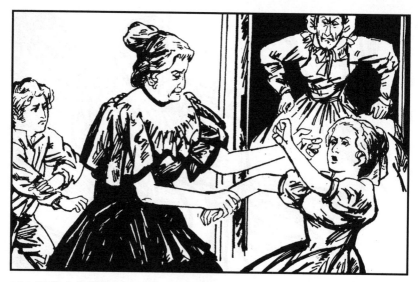

16. 里德太太带着两个女佣白茜和阿葆特来了，拉开了我们。里德太太下令说："把她拖到红屋里去关起来！"立刻就有四只手抓住我，我听到她们说："多撒野呀，居然敢打约翰少爷！"

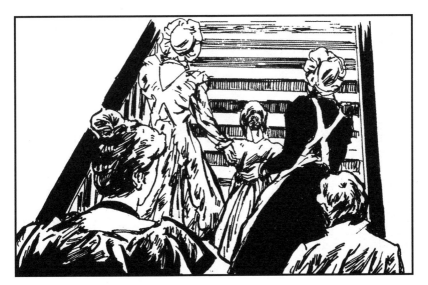

17. 白茜和阿葆特将我往楼上拖去，我一路反抗，像任何一个反抗的奴隶一样，在绝望中下了反抗到底的决心。她们把我拖进了里德太太指定的那间屋子，把我按在一张椅子上。

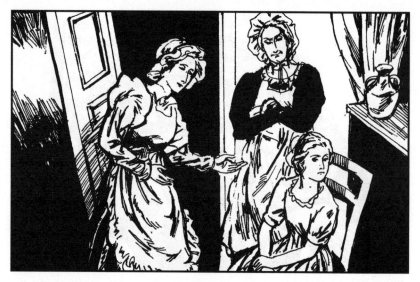

18．我的反抗大大增加了白茜和阿葆特对我的恶感。白茜抱着胳膊，恶狠狠地瞪着我说：“你该放明白些，你受着里德太太的恩惠，是她在养活你。她要撵你出去，你只有进贫民院！”

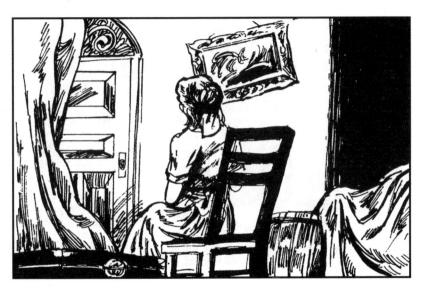

19. 她们走了，关上门并上了锁。这间大屋子原是我舅舅的卧室，9年前他在这里断了气，也是在这屋里入殓的。从那一天起，这屋子便成了贮藏室，不常有人进来，也不生火。

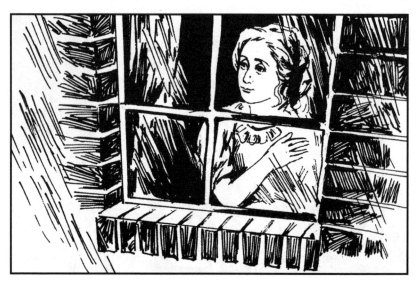

20. 阳光开始从红屋子里消逝，阴沉沉的下午渐渐转为凄凉的黄昏，雨鞭抽打着窗户，风在宅后的林中呼啸。我一点一点变得像块石头一样冷，甚至想不吃不喝，饿死自己算了！

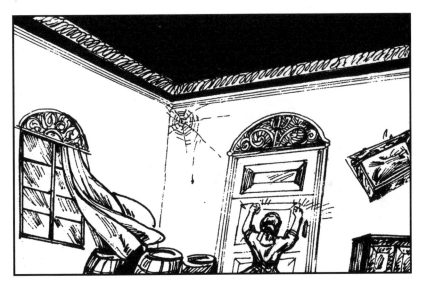

21. 天完全黑了。我望着舅舅去世时躺过的那张大床，突然害怕起来，心怦怦乱跳。我的头发烫，耳里充满一种声音。我感到压抑，感到窒息，再也忍受不住，冲到门边拼命摇锁。

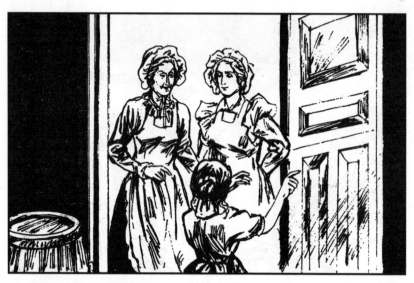

22. 钥匙一转，白茜和阿葆特进来了。我求她们放我出去，告诉她们我感到鬼要来了。不料阿葆特却说我是在耍花招。这时，缓慢的脚步声传来，随即听到舅妈里德太太严厉的声音。

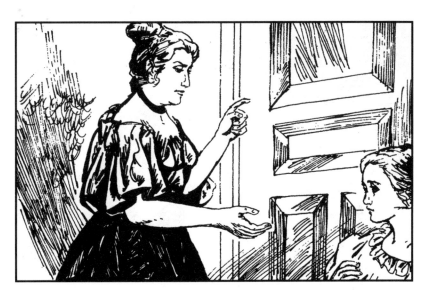

23. "我最恨作假! 我有责任让你知道耍花招没用! 你得在这儿再待一个钟头, 还得完全屈服才会放你出来。"里德太太说。我急了, 哀求道: "舅妈, 可怜可怜我! 用别的方法惩罚我吧! 我真要吓死了。"

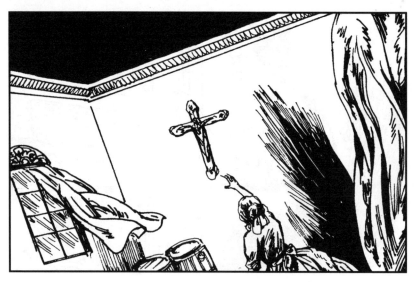

24. 里德太太很不耐烦地把我推回去，锁在屋子里。我听见她和两个佣人急急忙忙地走开了，我感到一阵天旋地转，昏厥过去。

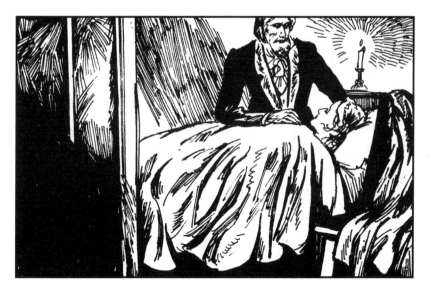

25. 当我醒过来时，我已躺在自己的床上，桌上点着支蜡烛，白茜站在床脚边，常为佣人们看病的劳埃德先生正低着头看我。他见我认出了他，微笑道："好好休息，不久就会好的。"

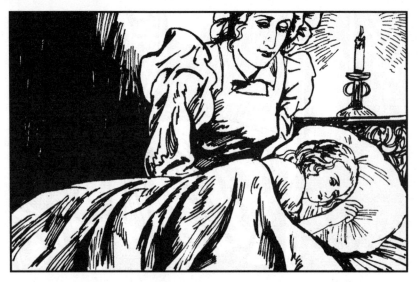

26．他又嘱咐几句，表示明天再来，然后就走了。白茜颇为温和地问我是否想睡，我点点头，她就走了。我听见她在外面对人说："说不定她会死掉。她会昏过去，真是怪事。太太也太狠心了。"

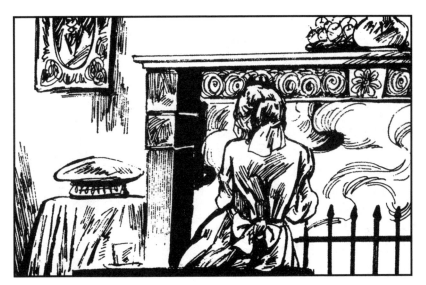

27. 第二天中午，我起来穿好衣服，裹着披巾，坐在婴儿室的壁炉旁。我感到身体虚弱，支持不住。但是我最严重的疾病，还在于一种说不出来的心灵上的痛苦，它使我泪珠不断。

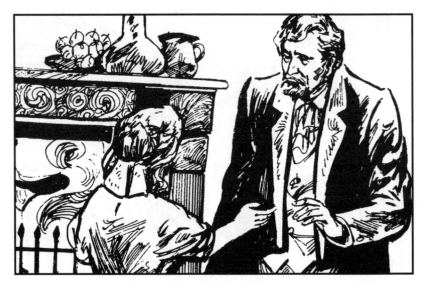

28．劳埃德先生又来为我看病了，问了我的病因，又谈了许多许多，最后问我是否愿意上学。在我作了肯定的答复后，他自言自语地说："这孩子该换换环境，换换空气。神经很不好。"

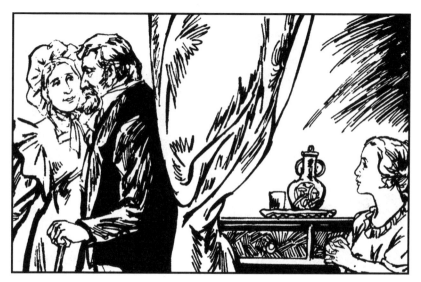

29．这时，里德太太和她的子女散步回来了。劳埃德先生要求和里德太太谈一谈，便被白茜领走了。我猜他和里德太太谈话时，一定大胆地建议把我送到学校里去。

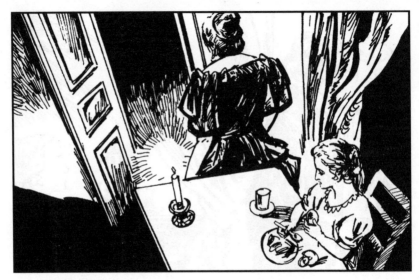

30. 几个星期过去了，我恢复了健康。我惦记着上学校的事，却没有人再提起过。自从那场病后，里德太太指定我一个人睡间小屋一个人吃饭，整天待在婴儿室里，对我流露着无法克制的嫌恶。

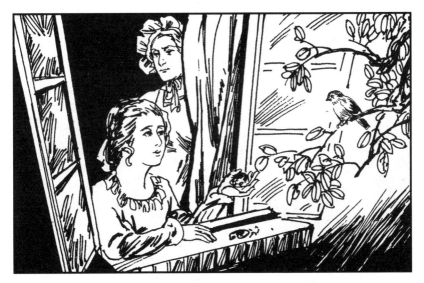

31. 1月15日上午9点钟左右，我正推开窗子，把吃早饭剩下的面包屑放在窗台外边，喂一只饥饿的小知更鸟，白茜奔上楼来，要我脱掉围裙，又把我拖到洗脸架前，洗净脸和脖子。

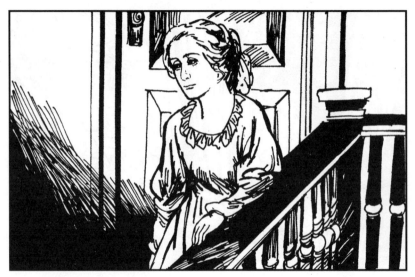

32. 白茜把我拖到楼梯口，叫我马上下去，早餐室里有人找我。谁找我呢？里德太太也在那儿吗？我想问，可是白茜早已走了，并且锁上了婴儿室的门。

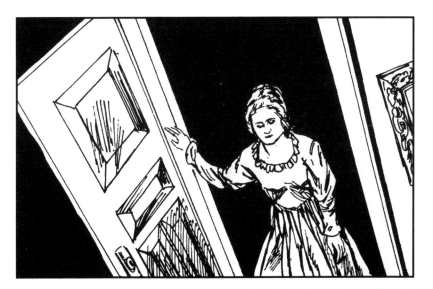

33．我慢慢走下楼去。差不多三个月了，在婴儿室禁闭得久了，其他地方都成了可怕的地方。早餐室的铃狂暴地响起来，那一定是里德太太在催我，我硬着头皮，旋转门把，低头走了进去。

34. 抬头一看，屋里立着一根黑柱子。是一个细长个子的绅士，穿着笔直的黑衣服，毫无表情的脸上，一对灰色的眼睛正盯着我。

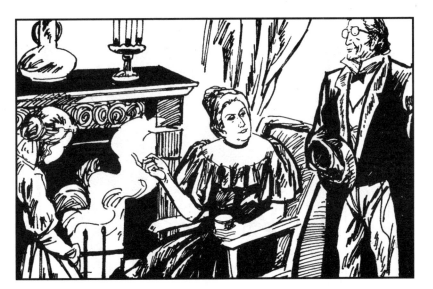

35. 里德太太坐在炉火旁，做了个手势，要我过去。"我向你说起的小孩就是她。"里德太太对绅士说道。

36. 他打量了我一会，低声问里德太太："有10岁吗？长得太矮了。"说罢又看着我。"你叫什么名字？小姑娘。""简·爱，先生。"我回答的同时，抬起了头。

37. "呃，简·爱，你是好孩子吗？"没等我回答，里德太太开口了："布洛克尔赫斯特先生，我写信告诉过你，她是个狡猾恶毒的孩子，尤其爱骗人。到了劳渥德学校，请老师严厉地看管她。"

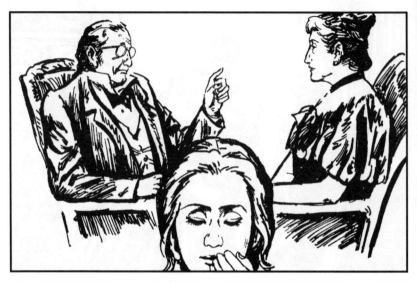

38. 我没想到里德太太会这样狠毒，当着别人的面说我的坏话。我想替自己辩解，但我知道里德太太是不准我还嘴的，更何况在陌生人面前。我伤心地感到自己的希望全完了。

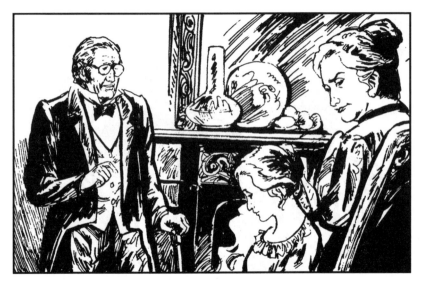

39."这么小就喜欢骗人,真不是个好孩子。"布洛克尔赫斯特先生接着说,"里德太太,我们会好好看管她的。""听说,劳渥德学校管理很紧,学生都有很好的美德:服从、文静、朴素。是吗?"

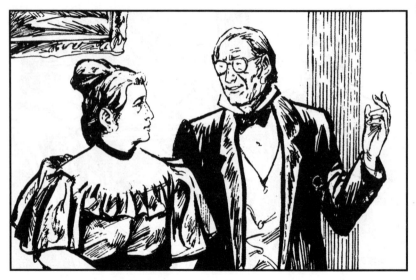

40. "是的，我的学校特别注意培养学生谦卑的美德。吃最简单的伙食，穿最朴素的衣服。不能有自己的要求，每个人都在严格的纪律约束下生活。我想，经过我们的教育，这个小孩会变好的。"

41. 里德太太显得很高兴："那么，先生，就这样决定了。我一定尽早把她送去。还有假期，我看有可能的话，别放她回来，让她继续留在学校里。说真的，我讨厌她，巴不得早点摆脱这个家伙。"

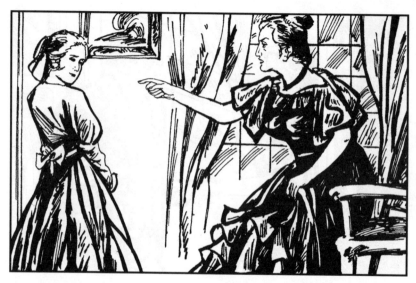

42. 布洛克尔赫斯特先生点点头答应着走了。早餐室里只剩下里德太太和我两人。"出去，回婴儿室！"这是她的命令。

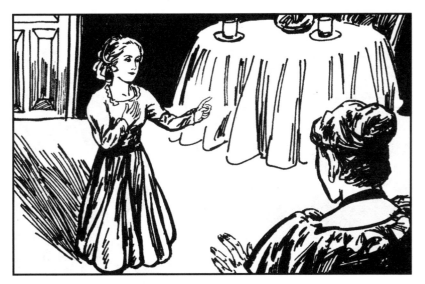

43　听得出她厌恶我到了极点。但是我也同样厌恶。我大胆地对她说："你怎么能当着别人的面，说我是骗子？我是不骗人的！"里德太太没料到我会顶撞她，有些吃惊地看着我。

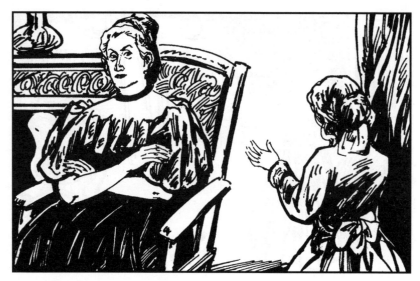

44. "我不会骗人，我要是骗人，我就会说我爱你。可是我从没说过。我不爱你，世界上我最恨的人就是你！"里德太太一动不动，用冰冷的眼睛盯着我："你还有什么话要说吗？"

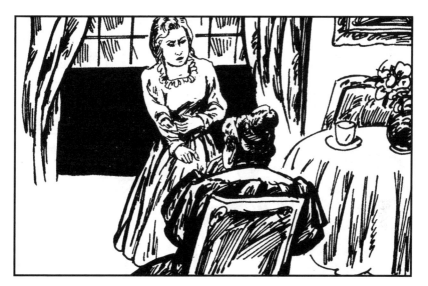

45．我不怕她，我要讲出真话："你不是我的亲戚。你根本不把我当人看。我一想到你就恶心。我一辈子永远不再叫你做舅妈。我长大以后，也决不来看你。"

46. "简·爱，你怎么敢这样说？" "我怎么敢？这不是事实吗！你从来没有爱过我。别人还以为你是个好女人，好心地收养了我。可是你坏，你狠心。我要让大家都知道你是什么样的人。"

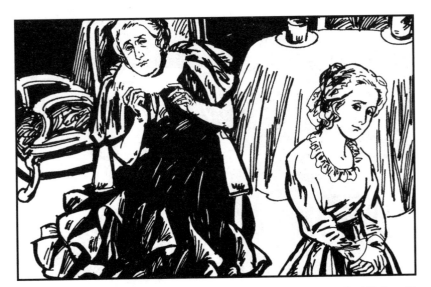

47. 说着说着，我激动得浑身发抖。里德太太脸色苍白，愁眉苦脸，像是要哭似的。"简，你错了。我没把你当外人。再说，你是有缺点，有错就改嘛。""真实不是我的缺点！"我大声叫道。

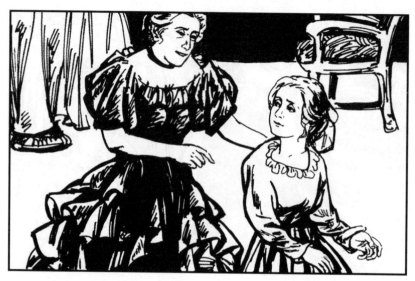

48. 里德太太见我愤怒到了极点，只得说："现在回婴儿室去吧。亲爱的，去休息一会儿。""我不是你的亲爱的。我不想休息。早点送我进学校。我恨这里，不愿意再待下去。"

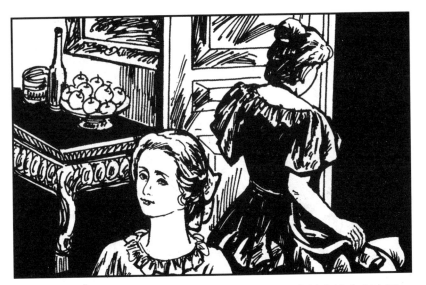

49．里德太太站起来，向门口走去。一边走，一边低声地自言自语：
"我真的要早点让她离开这里。"

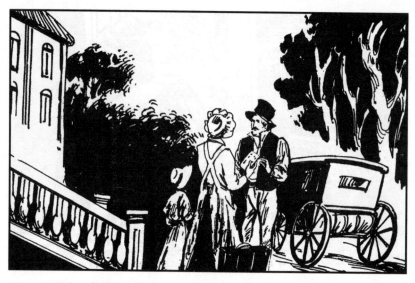

50. 三天后，也就是1月19日，我盼望的时刻到了。那天清早，里德太太和表兄表姐都没起床，是白茜带我走出家门的。

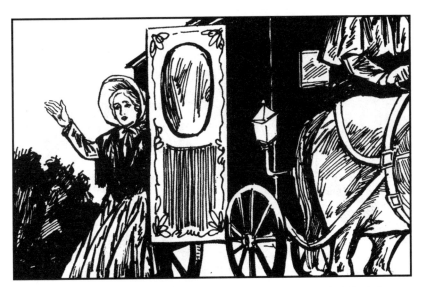

51．一想到自己就要离开可怕的舅妈，去那个遥远的、神秘的地方——劳渥德学校，开始一种新生活，我就激动不已。上马车时，我回过头大声喊道：“再见了，盖兹海德！”

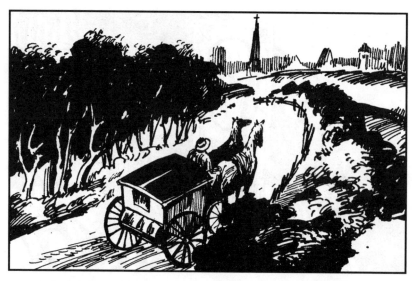

52. 从盖兹海德到劳渥德，马车走了整整一天。路上的情况，我一点也记不清楚，马车在路上颠簸，发出单调而又枯燥的声音，它像催眠曲，把我送入了沉睡之中。

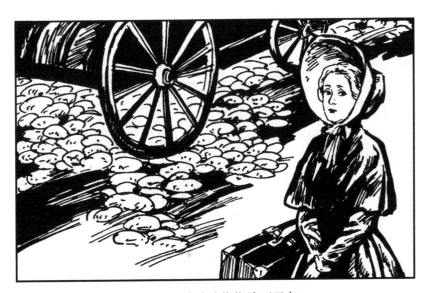

53. 等我醒来时，已经到了。我迷迷糊糊地下了车。

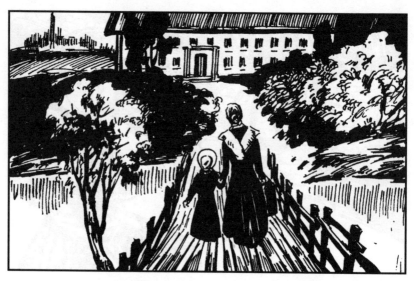

54. 天全黑了，一阵阵狂风夹着细雨，周围什么也看不清。一个名叫米勒的女教师，领我进了学校的宿舍。

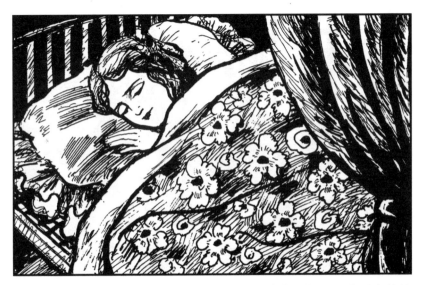

55．学校是什么样子？在这个陌生的地方，我会习惯吗？生活会愉快吗？同学们会喜欢我吗？我没想，也不会想这些问题。因为我太疲倦了，头一沾上枕头就睡着了，连梦都没做一个。

56. 第二天，我被响亮的钟声惊醒。同房的姑娘们都从热烘烘的被子里钻出，急匆匆地穿衣服，急匆匆地洗脸。我手忙脚乱地跟着大家忙着。

57. 不一会，钟声又响了，大家两个一排地排好队，下楼，走进一间很冷的大教室，有秩序地围着四张长桌子坐下。每人手上都拿着一本书。

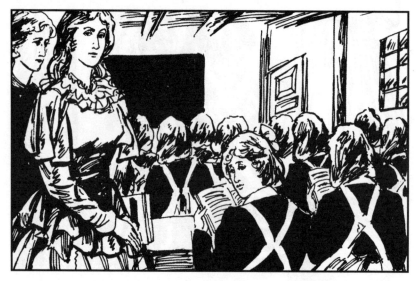

58. 米勒小姐和另外三位女教师进来，分别坐到四张桌子跟前。学生们开始背诵经文，念《圣经》，屋子里响起了一片嗡嗡声。

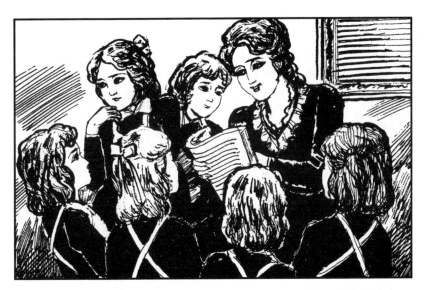

59．我被叫去，和最小的一群孩子坐在一起。米勒小姐是我们的老师。
我一边好奇地听她念什么，一边偷偷地打量四周。

60. 天没完全亮。借助暗淡的烛光，我发现这里挤着七八十个学生，端端正正地一个挨着一个坐着。她们看起来不像白茜说的那样活泼可爱。

61. 她们有的才10岁左右，有的看上去已有20岁了。每个人都是一样的打扮，表情是那么呆板紧张。

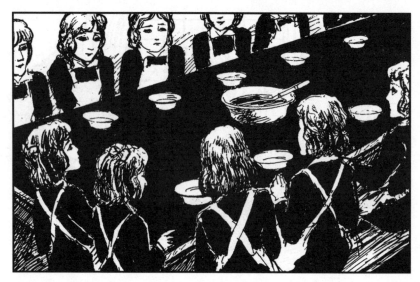

62. 大约过了一个钟头，钟声再次敲响。各个班级排队走进饭厅，围着两张长桌子坐下。

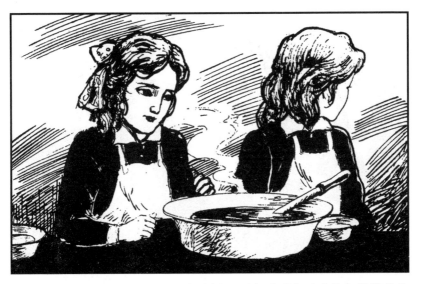

63. 昨天旅途疲倦，我几乎没吃晚饭，现在看到桌子上热气腾腾的盆子，肚子里咕咕直叫唤。

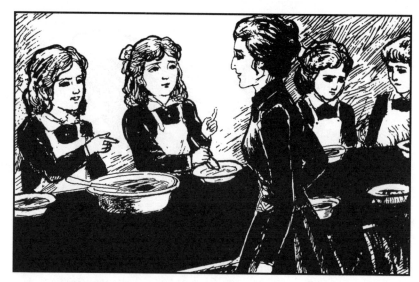

64. 当早饭摆在面前时，我闻到一股烧焦的味道。周围的姑娘们低声抱怨起来："稀饭又烧煳了！"一个教师模样的妇女，阴沉着脸，严厉地说："安静点儿！"

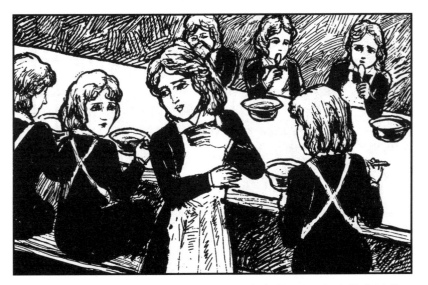

65．大家很快低下头，默默无声，慢慢地移动着汤匙，很少往嘴里送。我尝了一点，马上就不想吃了，心里真想作呕。说真的，我从来没吃过这样糟的饭。这顿饭，实际上大家都没吃。

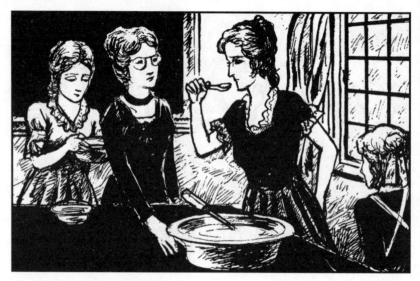

66. 大家回教室去。我最后一个离开餐厅，走过桌子时，见一位教师拿着一盆粥尝了尝。她向别的教师看了看，她们脸上都露出不高兴的神情。

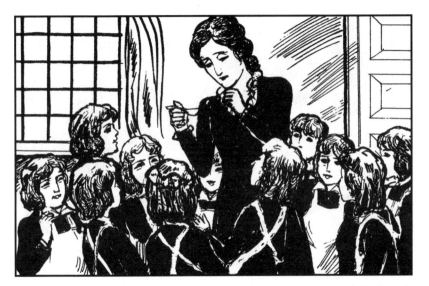

67. 饭后，大家在教室里乱哄哄地议论着这顿该死的早餐。年纪大一点的姑娘破口大骂。教室里只有米勒一个老师，一群大姑娘围着她，我听见她们嘴里说出布洛克尔赫斯特先生的名字。

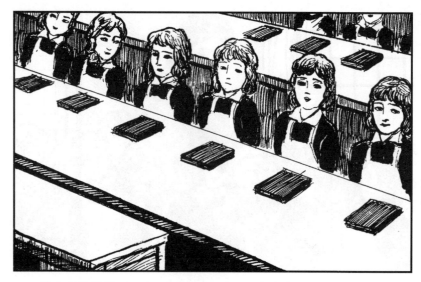

68. 教室里的钟敲了9下，上课时间到了。乱哄哄的姑娘们马上变得秩序井然，回到自己座位上。老师也准时到来。

69. 突然，整个教室的人同时站起来，用崇敬的目光注视着门口。我还没弄清是怎么回事，大家又重新坐下了。一个年轻妇女缓缓走进来。

70. 她身材修长，皮肤白洁，宽额头，棕色眼睛，长睫毛，满头深棕色的卷发。穿着十分讲究，紫色的衣服，镶着黑色的饰边。一只金表挂在腰带上，闪闪发光。她显得慈祥庄重。

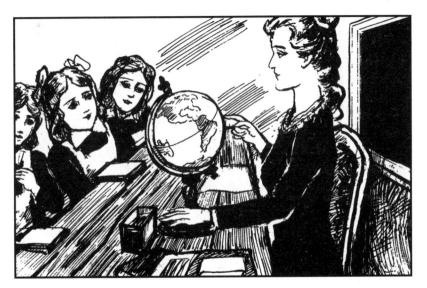

71．年轻妇女来到一张桌子跟前坐下。桌上有两个地球仪。第一班的姑娘们围着她坐下，听她上地理课。

72. 其他几个班的姑娘们也被几位教师分别叫去讲历史、语法等课。每节一个小时，接着又换着去上认字课和算术课。

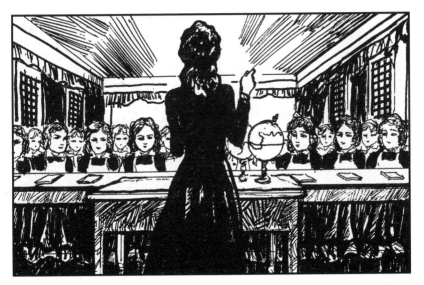

73．12点整，上午的课结束。漂亮的地理老师站起来说："我有一句话要和同学们讲一讲。"本来开始喧闹的教室，立刻安静下来。

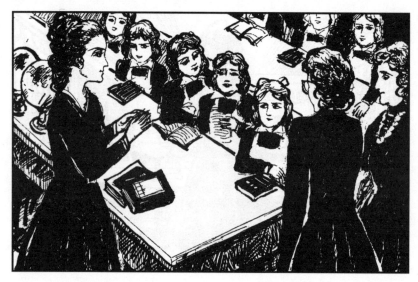

74. "今天早饭大家吃不下，饿了一上午，我已经吩咐伙房给你们额外准备了一顿面包和点心，如果以后布洛克尔赫斯特先生问起，由我来解释。"教师们听了都露出惊诧的表情。

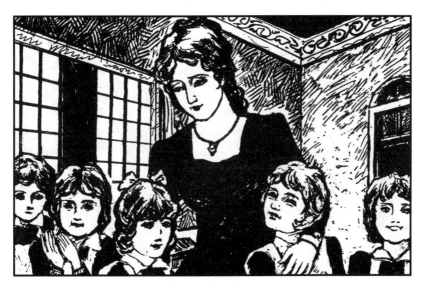

75. 她说罢，走出了教室。姑娘们高兴得欢呼起来。

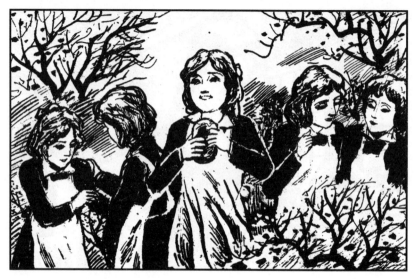

76. 大家欢天喜地地拿到了面包和点心，听从教师的命令，涌到学校的花园中去玩耍。

77. 花园紧依着学校的建筑物，是用很大的围墙围着的一块大空地。中间有几十个小花坛，是专门指定给学生们种花的。

78. 在春天和夏天，这里一定是百花盛开，五彩缤纷，蜂飞蝶舞。可现在才1月底，寒冬仍在，草木枯萎，花卉凋零，一幅破败景象。花园的一边有个带顶的阳台。

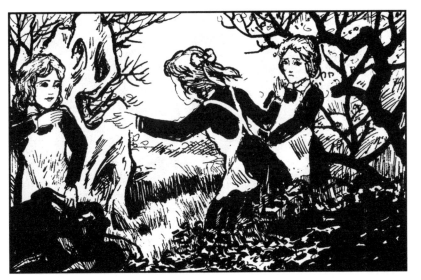

79. 今天天气阴冷，蒙蒙细雾笼罩大地。昨天下了雨，地上还是湿漉漉的，这种天气实在不利于户外活动。一些身体好的姑娘们在花园内追逐、玩耍。

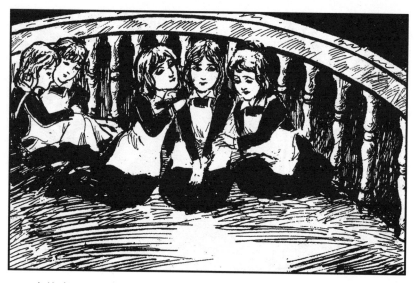

80. 身体瘦弱的姑娘们哆嗦着，在阳台上拥成一团，相互依偎着，躲避风寒。

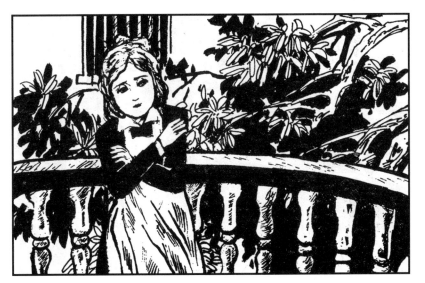

81. 我不认识别人，别人也不会注意我。我一个人倚在阳台上，把外衣裹得紧紧的。对孤独我已经习惯了，可怕的盖兹海德舅妈家，已变得那么遥远。

82. 我在过一种陌生的生活，我不知道这种生活将把我带到什么地方。但有一点可以认定，这里不会再有人责骂我是粗暴无礼的、狡猾的、恶毒的坏孩子了。我心头涌现了一种难得的轻松感觉。

83. 我打量着四周，抬头望望学校的房子，这是一个庞大的建筑物。有一半是旧的，另一半却很新，像是一座教堂。

84. 门上有一块石匾。我轻轻地念着上面的字："劳渥德义塾——这一部分重建于公元××××年，由本郡布洛克尔赫斯特府内奥米·布洛克尔赫斯特建造。"

85. 义塾是什么意思？内奥米·布洛克尔赫斯特是谁？他为什么出钱建新校舍呢？我正想着，背后响起了一阵咳嗽声。回头一看，一个大约13岁的姑娘坐在附近一张石凳上埋头看书。

86. 对书的好奇心，驱使我走近她，问："你的书有趣吗？"她抬头打量了我一下，回答说："有趣，我很喜欢它。""书里说些什么？""你可以看看。"姑娘一边回答，一边把书递给我。

87．这是一本小说。我翻了几页，没有我喜欢的仙女妖怪的内容。我兴趣索然地把书还给她。

88. "你能告诉我，义塾是什么吗？"我问道。"就是你住的这所房子。""这不是学校吗？难道和别的学校不一样吗？"

89. "这是一所带点儿慈善性质的学校，专门供给失去父母的孤儿受教育的。所以这所学校就叫义塾。"

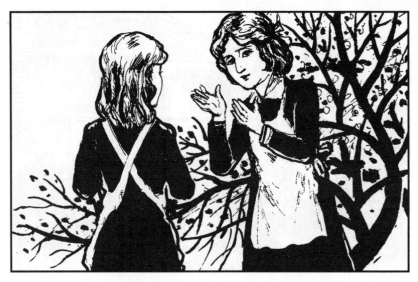

90. "我们的伙食费和学费谁给的呢？学校白白养活我们吗？" "当然不是。我们的朋友替我们付一些，其余的靠有钱人捐款了。"

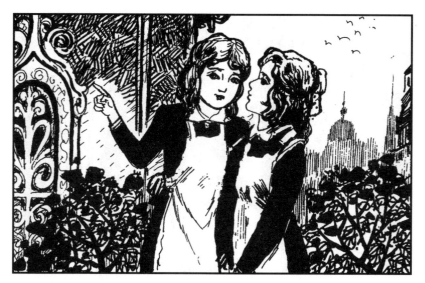

91. "内奥米·布洛克尔赫斯特是谁?" "匾上说了,是建造这部分新房子的那个女士。因为她捐的钱多,她的儿子布洛克尔赫斯特就做了学校的会计和经理,主管这里的一切。"

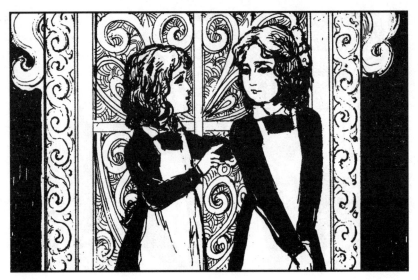

92. 我马上想到了在盖兹海德见到的那根黑柱子。"我怎么没见到他呢？""他才不会住在这里。平时这里由谭波尔小姐负责。她是这里的监督。"

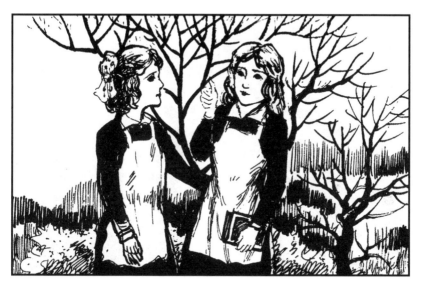

93. "谭波尔小姐是谁？" "就是给我们吃面包和点心的那个高个子女士。" "她真好！" "是啊！学校里的老师就数谭波尔小姐最好。她很聪明，懂得的东西比别人多得多。"

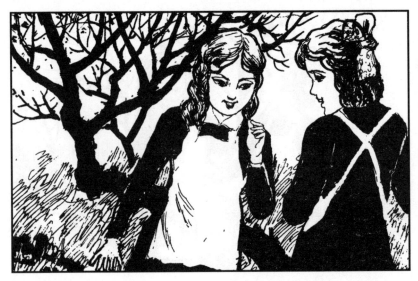

94. 我俩愉快地交谈着。我得知她叫海伦·彭斯，妈妈已经去世了，到这里来了两年。她对学校的情况很熟悉，热心地向我介绍学校的老师和同学。

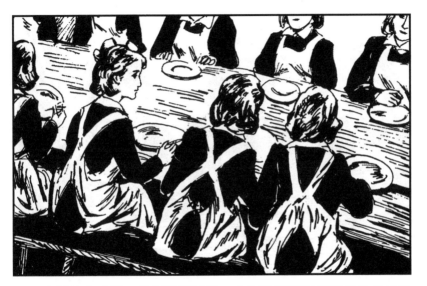

95. 吃饭钟声响了。我们回到屋里，大家按顺序围着两条长桌子坐下。

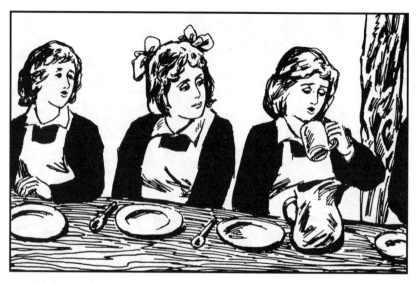

96. 首先是一壶水和一个杯子，被挨个儿递过来。谁想喝水就喝一口，极不卫生。

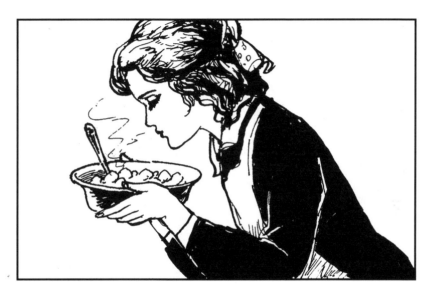

97. 饭菜是土豆和肉片。但是，我闻到一股臭肥肉的味道。不管怎样，分量还算多。每天都这样就十分不错了。

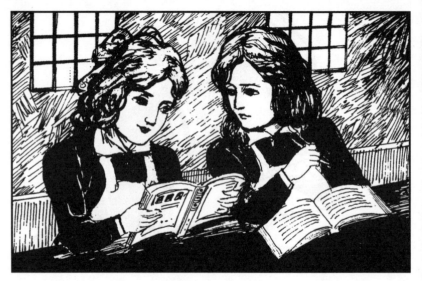

98. 午饭后，我们马上到教室里去，再开始上课，一直到5点钟，下课后，我们又吃了一餐，是一小杯咖啡和半片黑面包。休息半小时后又开始学习。

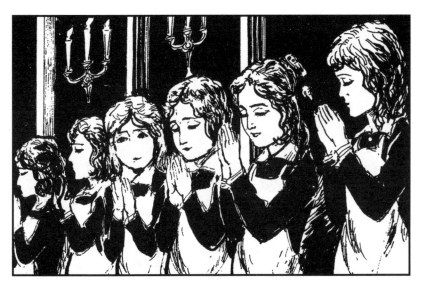

99. 临上床前，再喝一杯水，吃一块燕麦饼，做祈祷。我在劳渥德的第一天，就在这样紧张而有秩序的学习生活中度过了。

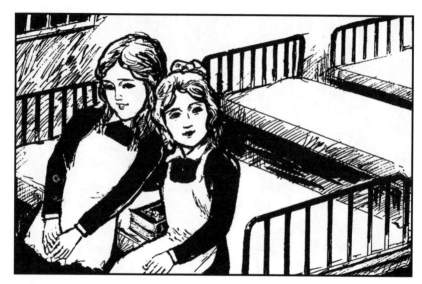

100. 我尽力使自己习惯这种生活，感到不足的是，晚饭的分量少了点，值得高兴的是，我结交了自己生活中的第一个朋友——彭斯。不过，我很快发现，老师似乎不喜欢她。她的举止也令人费解。

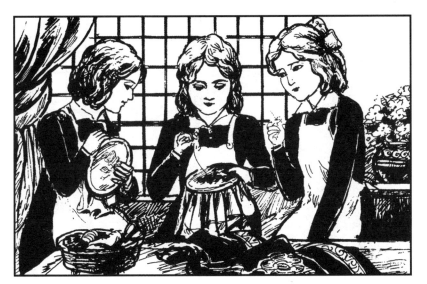

101. 第二天，我被编入了第四班，有了正式的功课和作业。下午，我们大部分姑娘在教室里做针线活，只有一个班的学生站着，上英国历史课。

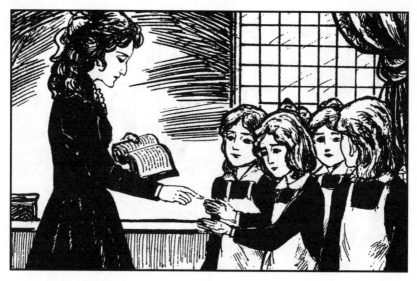

102. 教室里很安静。她们念课文的声音我全能听见。我注意到老师在不断地批评彭斯。"彭斯，你站没站相，把鞋帮都踩在地上了。""彭斯，你这肮脏的姑娘！为什么没把指甲洗干净！"

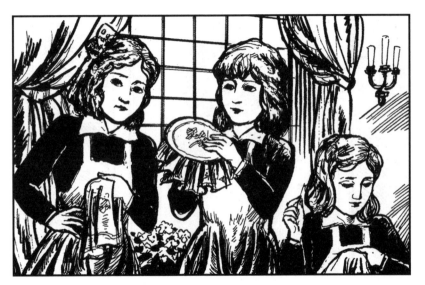

103. 听得出来，历史老师是在故意找彭斯的岔子。这样厌恶彭斯，是因为彭斯功课不好？不会的。刚才历史老师提问题，大多数姑娘答不上，而彭斯对答如流，我还指望老师表扬她呢！

104. 这时，历史老师说了些什么。彭斯马上走出教室，不一会儿回来，手里拿着一束小树枝，树枝的一头捆在一起。

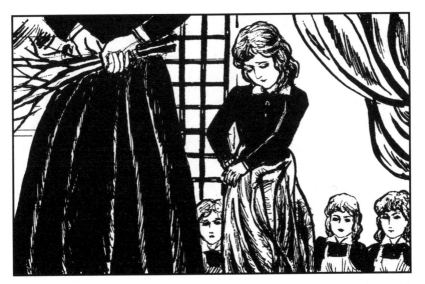

105. 她恭恭敬敬地行了个屈膝礼，把小树枝交给历史老师，随后，她不等人家命令她，就默默地解下围裙。

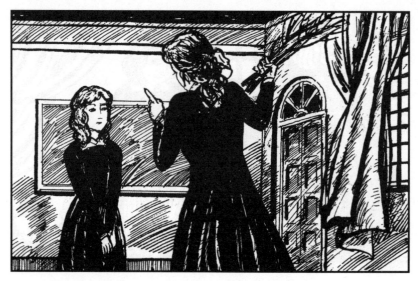

106. 老师用那束树枝在她脖子上狠狠地打着，嘴里嚷道："犟脾气的姑娘！怎么也改不掉你那邋遢习惯。"

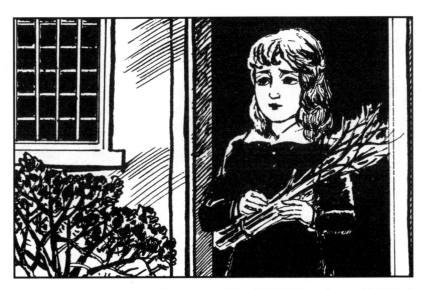

107. 老师还命令彭斯把树枝拿走。彭斯顺从地服从了命令，她的眼睛里没有一滴眼泪。我不明白彭斯为什么不反抗。

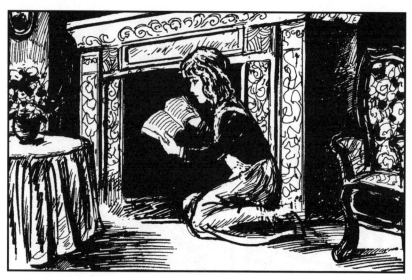

108. 傍晚游戏时间，我在空空的教室里看到了彭斯。她跪在壁炉旁，凑着微弱的火光看书。

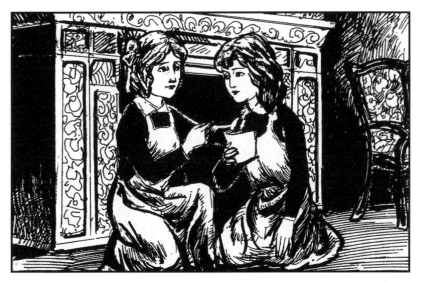

109．我走上前去，与她交谈。我问："彭斯，历史老师为什么对你那么凶啊！""凶？一点也不凶！她是厌恶我的缺点。""你有什么缺点？我觉得你很好。"

110. 彭斯认真地说："看人不能只看外表。我真的像老师说的，很邋遢，粗心大意，老是忘掉规则。学校对学生要求很严，每个人都必须爱整洁，守时刻，一丝不苟。"

111. "但手段太凶狠残酷了。让你当着那么多的人罚站、挨打，多丢脸啊！我要是你，就把树枝从她手里夺过来，折断。"

112. "不行。你这样做了，布洛克尔赫斯特先生准会开除你。再说，《圣经》上也叫我们'以德报怨'，爱自己的仇敌，为他祝福。"我吃惊地看着彭斯，没想到她会这样想问题。

113. 我说："难道要我们对坏人保持和气，一味顺从，让他们胡作非为吗？我想，当我们无缘无故受欺侮时，就应该狠狠地回击，教训教训他，叫他永远不敢再这样做了。"

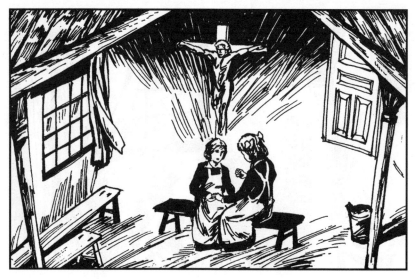

114. "简，要知道，最能消除憎恨的，不是暴力，而是爱。""按你的说法，我就该爱里德太太吗？这可办不到！"

115. 彭斯不知道里德太太是谁。我就滔滔不绝地讲开了：里德太太是怎样地恨我，骂我。我也怎样地怨恨她。我要让彭斯知道，里德太太是世界上最狠心的坏女人。

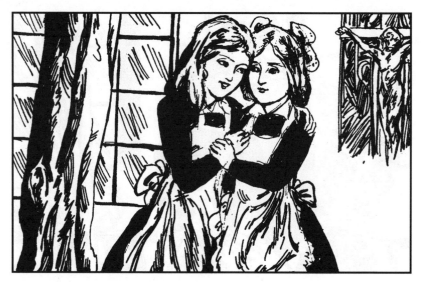

116. 彭斯听完我的讲述，平静地说："当然，里德太太对你不好。但是，你也太记恨了。你就不能忘掉这一切，活得更快活一些吗？"

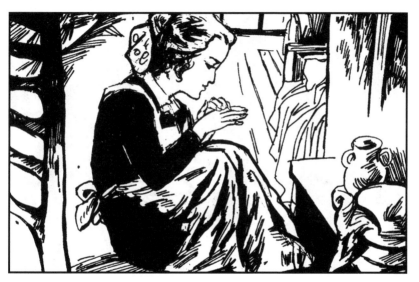

117. 以后的日子里，我经常想起彭斯的话，说真的，我无法理解这套忍受的哲学。例如，我们的衣服很单薄，没有高帮靴，没有手套，在寒冷的天气里，我冻得浑身直打哆嗦，生满冻疮。

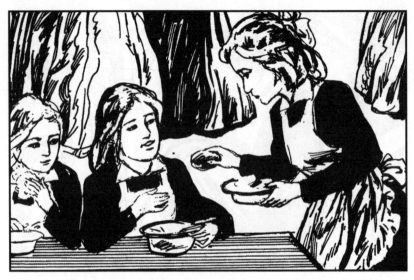

118. 我们的饭量很少。年龄大点的姑娘不够吃，经常哄骗或威胁年龄小的姑娘们分出口粮给她们。有好几次，我就将点心和咖啡分给了别人。可是，我无法忍受别人对我的恶意中伤。

119. 我在劳渥德待了三个星期后，一天下午，我正拿着一块石板坐着，苦苦思索，解一道很难的算术题。

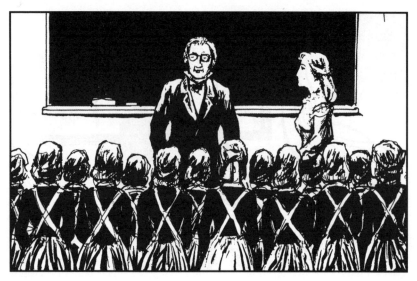

120．突然，教室里所有的人，包括老师在内，全体起立。进来一根黑柱子。我在盖兹海德见过他——布洛克尔赫斯特先生，劳渥德学校的经理兼会计。

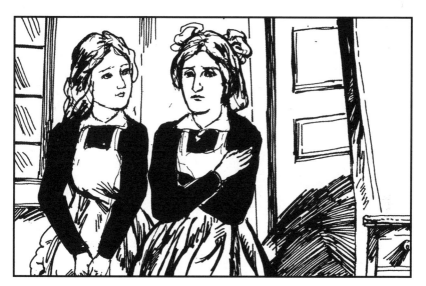

121. 我顿时感到害怕起来。里德太太曾在他面前恶意中伤我。他也答应把我的坏脾气告诉教师们。现在他就在我附近。他准会当众宣布我是个坏孩子。

122. 我提心吊胆地看着他，紧张地注意着他与谭波尔小姐的谈话。布洛克尔赫斯特先生正在为学校管理上的一些鸡毛蒜皮的事，对谭波尔小姐不满。

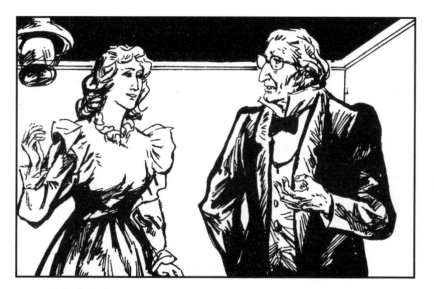

123. 他指责她在上手工课时，不该一次发给学生两根针；不该每周给学生换两次领饰。他还特别提出："上两个星期，姑娘们居然多吃了两次面包和点心。谁批准的？"谭波尔小姐解释是因早饭做坏了。

124．"小姐，学校的宗旨是，培养学生吃苦、忍耐、克己的精神。我们不能因为做坏了一顿饭，就代之以更精美的食物。你喂饱了她们有罪的躯壳，却让她们不朽的灵魂挨了饿！"

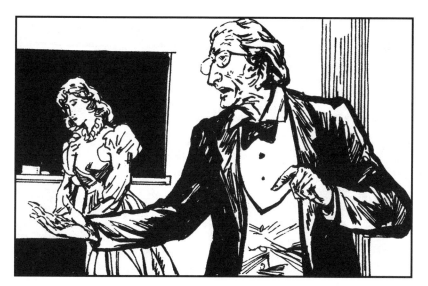

125. 布洛克尔赫斯特先生显得很激动。谭波尔小姐则静静地站着。表情严厉而冷漠，嘴角紧紧地闭着。经理先生走到壁炉前，反剪着手，威风凛凛地扫视着全校学生。

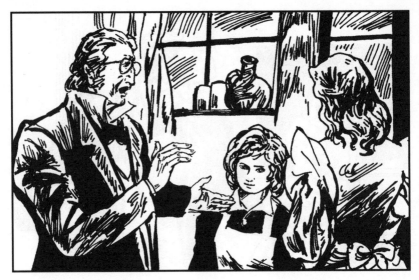

126. 忽然，他指着一个姑娘，回过头去，用急促的声音说："谭波尔小姐，谭波尔小姐！鬈发的姑娘是谁？在一个上帝的慈善机构里，居然敢违反清规戒律，公然随从世俗，梳起鬈发来了？"

127. "先生，她的头发是天生的。"谭波尔小姐若无其事地回答。
"不，天然也不行！我的天职是压制这些姑娘们肉体上的欲望，教导她
们不能有欲望。谭波尔小姐，一定得把那姑娘的头发全都剪掉。"

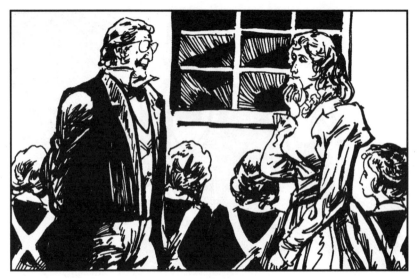

128．他接着命令第一班的姑娘们全站起来，面墙而立，要检查所有人的头发。谭波尔小姐用手帕捂了一下嘴唇，仿佛要把那情不自禁浮现的一丝微笑抹去似的。

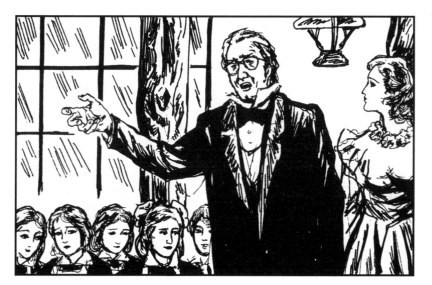

129. 他从背面察看了几分钟，命令道："头顶上的发髻统统剪掉。在这里不能编头发，不能穿漂亮的衣服。这些年轻人，个个头上都编着辫子，这是虚荣心的表现。"

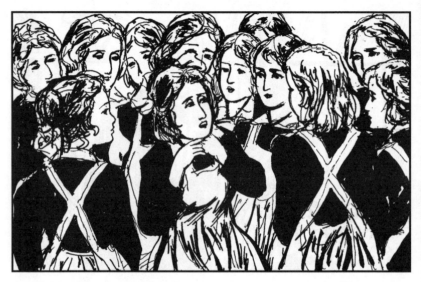

130. 我一边听布洛克尔赫斯特先生说话，一边尽量往后靠，隐蔽自己，不被他注意。可是偏偏不巧，不知怎么，石板竟从我手中滑下来，"砰"的一声掉在地上。全教室的人都看着我。

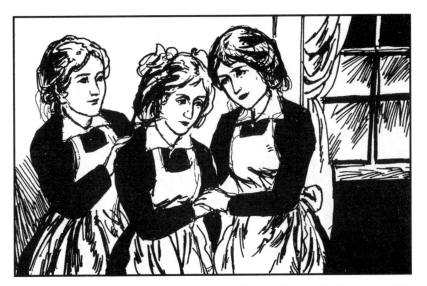

131. 经理先生终于发现了我，对大家说："关于她我还有一句话要说，叫她过来。"我几乎吓瘫了，坐在我两边的两个大姑娘扶我站起来，推着朝前走去。

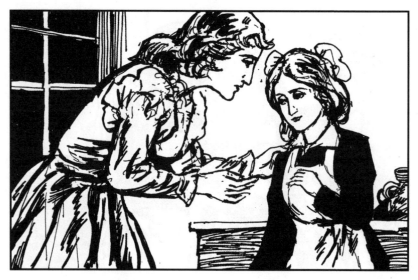

132. 谭波尔小姐轻轻把我扶向前去，低声劝我："别怕，简，我看出你这是无意的。你不会受罚。"这仁慈的低语像一把匕首直刺进我的心，我想：布洛克尔赫斯特一发言，她就会瞧不起我了。

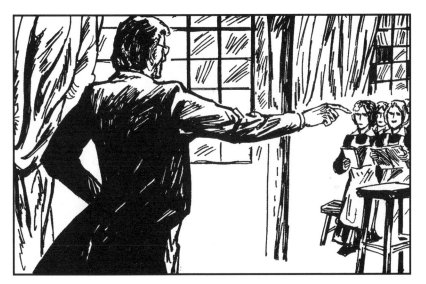

133. 布洛克尔赫斯特指着一张很高的凳子说："把那凳子拿来，让这个孩子站上去！"凳子给端过来了。

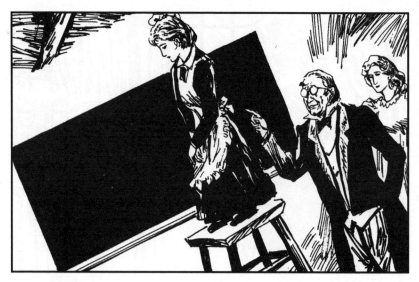

134. 我被抱到凳子上，谁把我抱上去的我也不知道。我只知道她们把我举到像布洛克尔赫斯特先生的鼻子那么高的地方，他离我只有一码远。

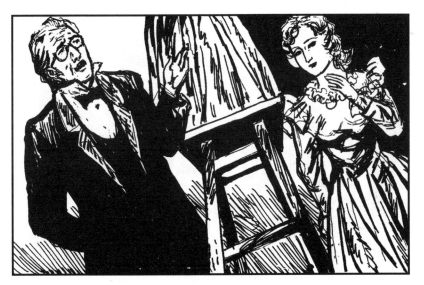

135. 他清了一下嗓子，指着我说："谭波尔小姐，老师们和孩子们，你们都看见这个姑娘了吧？"我低着头，知道最坏的事情终于发生了。

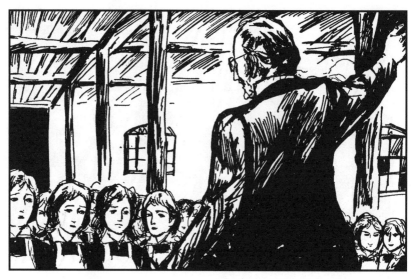

136. "你们瞧瞧，她年纪还小，上帝赐给了她孩子般的外貌。谁会想到，魔鬼已经附在她身上了。"接着他把里德太太中伤我的话讲了出来。

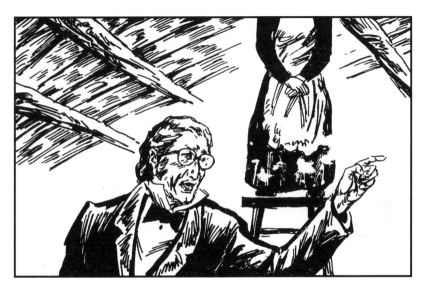

137. 他又清了一下嗓子，继续沉痛地说："我亲爱的孩子们，我有责任警告你们。你们得小心防着她，不要学她的样，远离她，不让她参加你们的游戏，不和她说话。

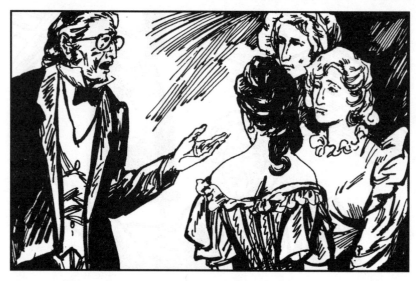

138. "教师们,你们得监视她,注意她的一举一动,要惩罚她的肉体,以拯救她的灵魂。"布洛克尔赫斯特先生临走时,还特别吩咐,要我再站半个小时,今天不许人和我说话。

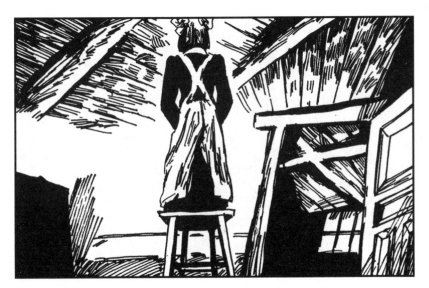

139. 于是整个下午，我就在那儿高高地站着，直到钟敲5点。

140. 学校散课了，姑娘们都到饭厅里去喝茶。我这才敢下来，悄悄走到一个角落，坐在地板上大哭。心里有说不出的委屈。

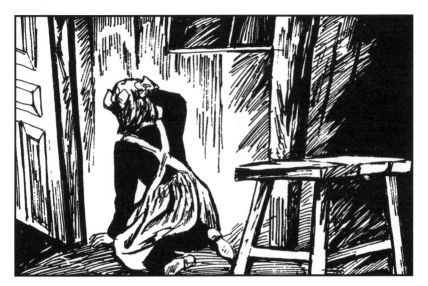

141. 在学校里，我尽可能地去努力，米勒小姐就热情地夸奖过我，谭波尔小姐也对我表示满意，同学们对我也很友好。可布洛克尔赫斯特先生却无辜地伤害了我，别人会怎样看待我呢?

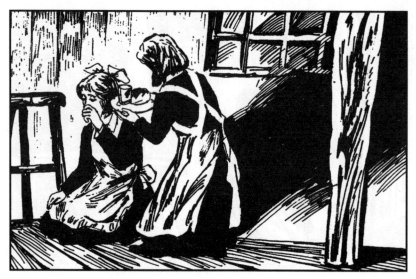

142. 昏暗中，彭斯给我端来了咖啡和面包，说："简，别哭了。我们不会相信布洛克尔赫斯特先生的话。学校里不会有人瞧不起你。我肯定，许多人都同情你。"

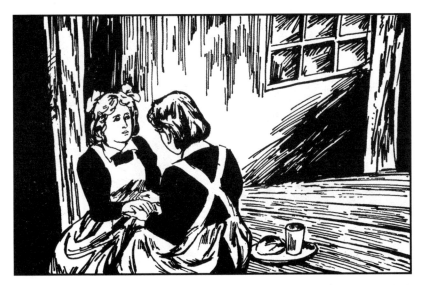

143."不,你别安慰我。我知道,我不会再有出头的日子了。"彭斯抓住我冰冷的手,轻轻地摩擦着:"嘘,别人对你的态度,你看得太重了。只要我们问心无愧,别人会理解我们的,我们还会有朋友的。

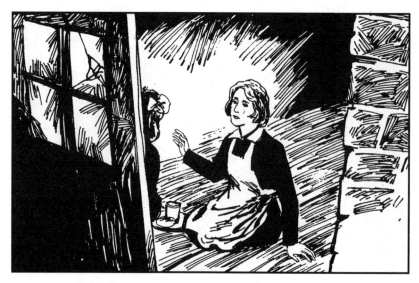

144."再说，布洛克尔赫斯特先生又不是上帝。他是个伪君子！表面上热心慈善事业，实际上假公济私。你看，他买的针线一点也不能用，谁知道他又吞了学校多少钱呢？这儿的人都不喜欢他，没人相信他的话。"

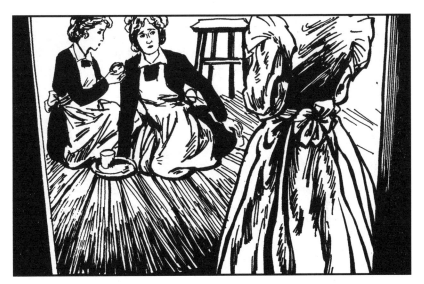

145. 我默不作声，心里平静多了。我抽泣着问，谭波尔小姐会怎样看待我呢？正说着，进来一个人。我一眼就认出，是谭波尔小姐，她要我们到她屋里去。

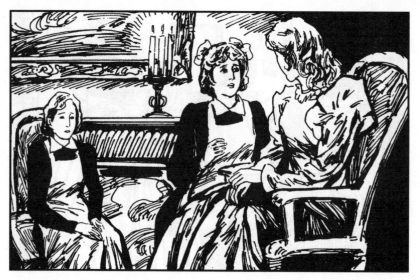

146. 谭波尔小姐的房间里生着火，暖烘烘的。谭波尔小姐要体弱的彭斯紧靠壁炉坐下，自己坐在一张扶手椅上，把我叫到身边。"你哭完了没有？"她低下头，看着我的脸，亲切地问。

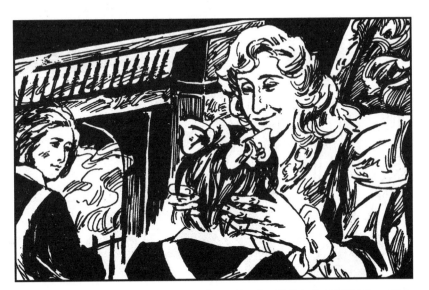

147. "我怕永远也哭不完。""怎么呢?""因为我是冤枉的。现在你,还有别人,都以为我是坏孩子了。"

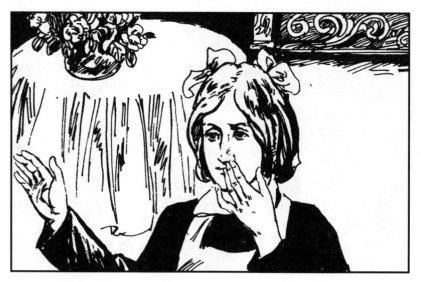

148. "简，告诉我，为什么说你是冤枉的。还有，你的那位女恩人是谁？""里德太太，我的舅妈。我舅舅去世了，他把我托给她抚养。"我说着，眼泪又流了下来。

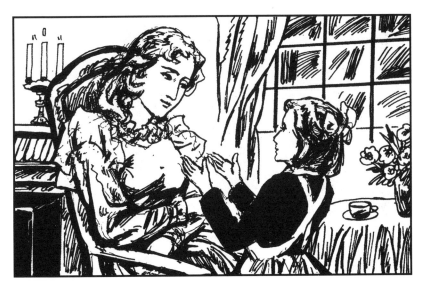

149. 我把自己与里德太太的关系，以及她不喜欢我，恨我的事，一股脑儿都讲给她听了。我特别详细地讲述了我被关在红屋子里的事。当然，也忘不了提到劳埃德先生，他在我昏过去后，来看我，给我安慰。

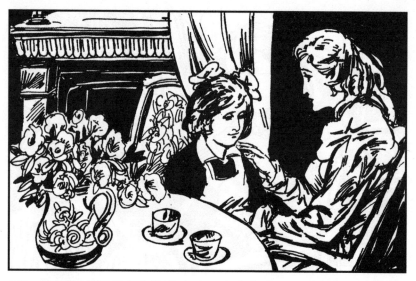

150. 谭波尔小姐听完我的讲述后，默默地看了我几分钟，然后说：
"我认识劳埃德先生。我可以写封信给他。要是他回信和你讲的是一样
的，我将当众宣布你无罪。行吗，简？"我高兴地点了点头。

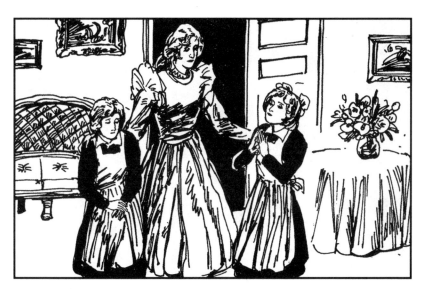

151. 谭波尔小姐开始问彭斯的身体怎样，还给她摸了脉。最后，她愉快地说："今天晚上，你们两位是我的客人。我得把你们当客人来招待。"

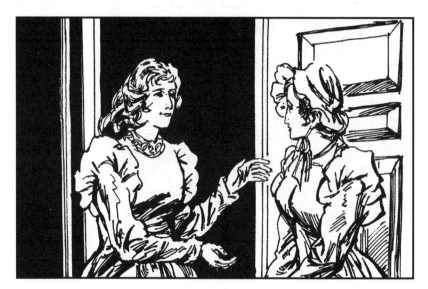

152. 她打铃，吩咐女仆人拿来自己的点心，并多带两个杯子。

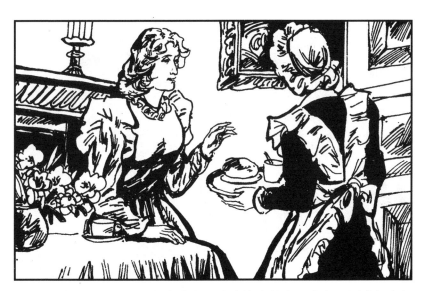

153. 一会儿女仆人端了茶盘进来，放在炉边的小圆桌上。谭波尔小姐发现面包只有很少的一份，就让女仆人再拿点面包和黄油来。女仆人回说，总管照规定办事，不能多给。

154．"啊，好吧！只好将就一下。"等女仆人出去后，谭波尔小姐微笑地说："幸亏这次我还能补救。"她站起来，打开一个抽屉，从里面取出一个纸包，是一个很大的香草子饼。

155. 她动手把饼切成一片片，将咖啡分成三份，随后邀请我们围着小圆桌坐下。

156. 那天晚上，我们愉快地大吃了一顿。我们的女主人微笑着看着我们。

157. 吃完茶点，她又把我们叫到炉火跟前，与彭斯交谈起来。她们谈历史，谈文学，谈大自然，海阔天空，无所不谈。

158. 我惊奇地发现，平时苍白孱弱的彭斯，此时完全变成了另外一个人。脸色通红，眼睛里发出奇异的光亮，说起话来，滔滔不绝，充满了激情。

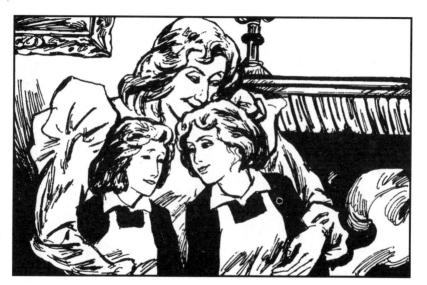

159. 一个14岁的姑娘居然懂得这么多知识。我不由得对她产生了敬意。交谈一直进行到响上床钟，我们不得不离开谭波尔小姐回寝室去，谭波尔小姐拥抱了我们两人。

160. 我们一进宿舍，就看见史凯契尔德小姐在检查抽屉。她刚把彭斯的抽屉拉开，一见彭斯进来，就狠狠地骂她。彭斯低声对我说："我的抽屉的确乱得丢脸！"

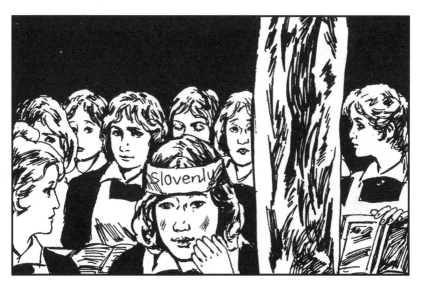

161. 第二天早上，史凯契尔德小姐在一张纸板上用显眼的字体写了"邋遢"两个字，把它像辟邪符般地绑在彭斯那宽阔、温和、聪明和显得厚道的额头上。

162. 她戴着它一直到傍晚，忍耐着，毫无怨言，把它看做应得的惩罚。看她受到这种侮辱，怒火整天在我心里燃烧，热泪一直不断地在洗着我的脸颊。

163. 下午放学以后，史凯契尔德小姐一走，我就奔到彭斯跟前，把那块纸板扯下来，扔到炉火里。她那悲哀的逆来顺受的样子，叫我心痛得无法忍受。

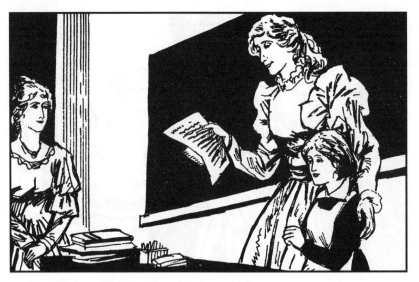

164. 一星期后，谭波尔小姐收到劳埃德先生的回信，内容与我讲述的相符。谭波尔小姐在全校老师和学生面前，宣布了我无罪。

165．老师过来吻我，同学们发出一阵阵欢乐的呼声。一个令我难以忍受的包袱，就这样摆脱了。

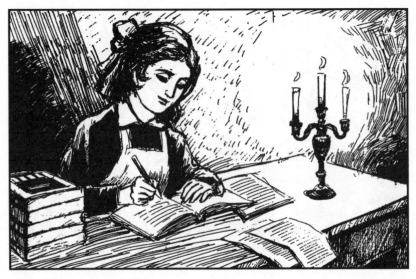

166．我从此加倍努力学习，各门功课进步很快。尽管生活是贫困而紧张的，但是我开始喜欢劳渥德了。就是放了假，我也待在学校里继续学习。生活第一次向我绽开了笑容。

167. 然而，生活并非是一帆风顺的。春天的一场灾难，把劳渥德搅得天翻地覆。劳渥德坐落在一个大山坳中，依山傍水，森林环绕。

168. 明媚的春天使这里郁郁葱葱，浓荫遍地，溪水潺流，同时也使这里瘴雾弥漫。瘟疫随着加速来临的春天，很快地溜进了孤儿院，跑进了拥挤的教室和宿舍。

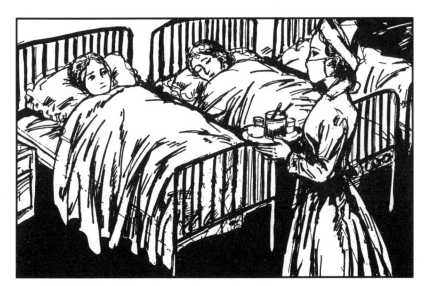

169．姑娘们本来就是半饥半饱，营养不良，加上没有充分的医疗条件，大部分得了斑疹伤寒，倒下了。昔日活泼的学校，此时成了阴郁的医院。

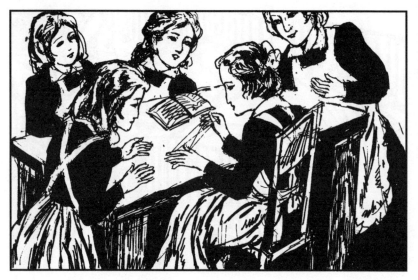

170. 课上不成了，纪律松懈了。少数几个没生病的学生，几乎是放任自流。因为校方的注意力全部被病人占去。

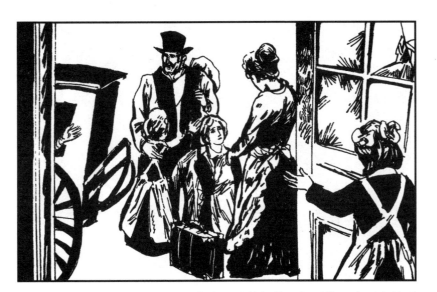

171. 学校的房间、过道弥漫着药味。尽管如此，仍不能阻止死亡的到来。有亲戚朋友的姑娘被接走，离开这个传染区。

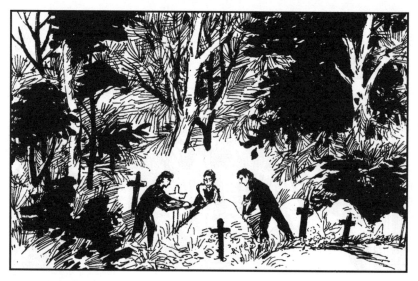

172. 没有亲人的姑娘只能在这里待着，许多姑娘就死在学校里，马上给悄悄地埋掉。

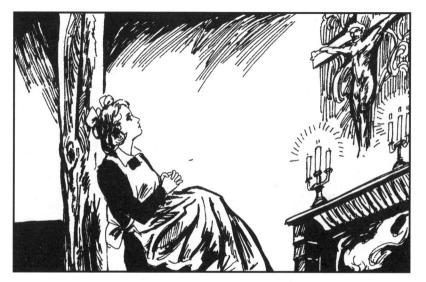

173. 我是少数没生病的学生之一。彭斯虽没染上伤寒病，但因肺病而躺下了。她被隔离开来。我有几星期没见到她。我深深地眷念她，希望她早日恢复健康，能和我一块玩耍。

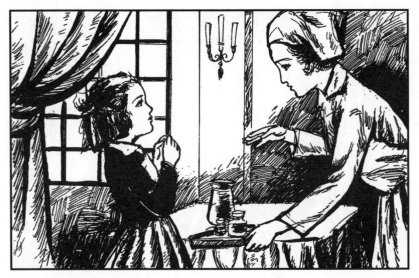

174. 6月初的一个傍晚，我从护士那得知，彭斯快不行了，正睡在谭波尔小姐的房间里。

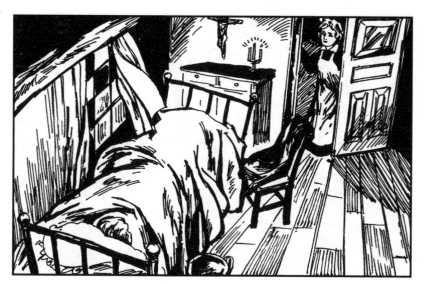

175. 我很悲痛，想最后看她一眼。深夜，趁人们熟睡时，我小心地躲过守夜护士，溜到彭斯的病床前，正巧，谭波尔小姐查看其他病房去了，没人阻止我接近彭斯。

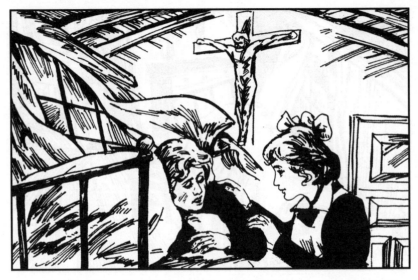

176. 她正昏睡着，脸上苍白、消瘦。我轻轻唤醒她。她咳得很厉害，无力和我多讲话，只是睁着眼睛深情地看着我。

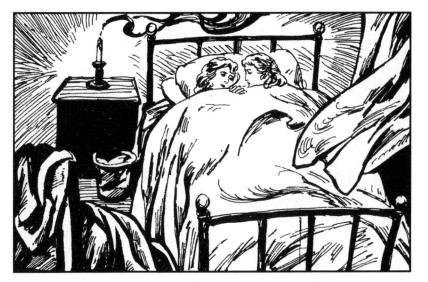

177. 她见我光着脚，就叫我上床，两人合盖一条被子。我舍不得与她分开，她也希望从我这里得到最后的安慰。我俩紧紧地偎依着。
就这样我们睡着了。

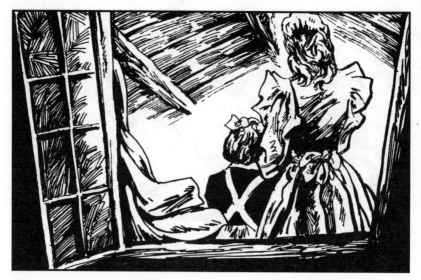

178. 第二天清晨，谭波尔小姐回到自己的屋子，发现我搂着彭斯正沉睡着，而彭斯就死在我怀里。要知后事如何，请看下集。